하늘물고기
손글씨 바이블

하늘물고기
북앤아트
SKYFISH BOOK & ART

<차례>

" 글은 정제된 말의 표현,
글씨는 그것을 담는 그릇입니다. "

여러분, '좋은 글씨'란 무엇일까요?

요즘 많이 접하는 글씨는 조형적인 변주를 해서 담아내는 캘리그라피의 분야가
있습니다. 붓이나 펜이나 기타 글씨 도구들의 성질을 잘 활용해서 글씨를 멋있게
담아내는, 저희 하늘물고기 캘리아트아카데미에서도 주로 작업하고 있는 아주
즐거운 예술 분야 중 하나입니다.

그러나 이에 앞서 <손글씨 바이블>에서 소개하고자 하는 글씨는 조금 더 글씨의
본질에 접근해 보려고 합니다.

글씨의 본래 성격은 소통과 나눔의 '의미전달'입니다.
즉 본질적으로 좋은 글씨란 내용이 읽히는 글씨, 글을 잘 담아내는 그릇이 좋은
글씨라고 생각합니다.

여러분, 혹시 글씨체가 좋지 않아서 일상에서 어려움을 겪은 적이 있으신가요?
혹은 예쁘게 캘리그라피를 배우고 싶은데, 기초부터 차근차근 배우고 싶으신가요?
일상에서 마음을 담은 예쁜 손글씨를 쓰고 싶으신가요?

그렇다면, 잘 오셨습니다.

<손글씨 바이블>에서는 글이 읽히는 좋은 손글씨를 쓸 수 있는 핵심을 요약해
두었습니다.

제일 먼저 기본자세와 바른 운지법으로 시작하여 또박또박 균형 있게 써 내려가는
기본글씨 교정, 그리고 반듯한 손글씨와 시원하게 획이 연결되는 손글씨,
마지막으로 균형을 바탕으로 글씨의 화려한 변주까지 총 20주 과정으로 여러분을
안내해 드리고자 합니다. 20주 과정으로 여러분의 손글씨가 잘 다듬어져서 곳곳에
잘 쓰여지길 기대합니다.

저의 손글씨도 산돌구름 에필로그체 폰트로 출시되어, 여러 매체 곳곳에서
여러분들을 만나고 있습니다. 글씨로 여러 곳에서 말을 건넨다는 것은 정말 감사한
일입니다.

마지막으로 글씨를 쓴다는 것은 어떤 문장을 단순히 눈으로만 보는 것이 아니라
한 자 한 자 써 내려가면서 더 글의 의미에 집중할 수 있기 때문에 마음에 새겨지는
작업이기도 합니다.

여러분의 값진 생각이 손글씨 속에 더욱 아름답게 담기길 바라며,
"무궁무진한 글씨의 세계에 오신 것을 환영합니다!"

응원을 담아, 하늘물고기 캘리아트아카데미 박선하

글은 정말 손쉽게
감정과 맘을
담을수있습니다

당신의마음을담아보아요

1장 손글씨의 시작

1주 과정

1. 내 손글씨 자가 진단
2. 운지법
3. 도구 준비
4. 선 연습

내 글씨체 자가 진단과 함께
올바른 운지법과 간단한 선 연습을 통한
손 풀기 작업을 해봅시다.

<내 손글씨 자가 진단>

하늘물고기 캘리아트아카데미에 오신 여러분을 환영합니다.

앞으로 저와 함께 20주 과정을 천천히 따라오시면 여러분들의 글씨체가
좀 더 아름답게 가꿔져 있으리라 확신합니다.

우선 자신의 손글씨를 자가 진단해 보도록 할게요.
아래의 문구를 자신의 손글씨로 써보세요.
평소대로 편안하게 쓰시면 됩니다.

선물 같은 오늘

결국 사랑입니다.

나의 마음과 생각이 너에게 닿길

어둠 속에서 별을 보는 사람

글은 정제된 마음의 표현, 글씨는 그것을 담는 그릇입니다.

<내 손글씨 자가 진단>

잘 쓰셨습니다.
그렇다면 여러분들의 손글씨를 보면서 다음 부분들을 체크해 보세요.

1. 기본자세와 바른 운지법으로 쓰고 계시나요?

먼저 여러분들의 글씨체를 한 번 살펴보세요. 가로선, 세로선, 대각선, 그리고
동그라미 모든 선들에 적당한 힘으로 글씨를 쓰고 있나요? 만약에 힘이 없이 축
처지는 글씨체를 쓰고 계신다면 먼저 글씨를 쓰기 위한 기본적인 힘을 기르시는
게 중요합니다. 기본적인 힘을 기르는 방법은 다음 페이지의 <운지법>을
참고하세요.

하늘물고기 캘리아트아카데미 유튜브에서 동영상으로도 시청하실 수 있습니다.
아래의 QR코드를 검색해 보세요.

2. 글씨의 균형을 생각하고 있나요?

글씨의 성격은 '의미 전달'에 있으므로 의미 전달을 위하여 글씨의 균형을 생각해
볼 필요가 있습니다. 우리 한글은 모음과 자음으로 구성이 되어 있는데요, 먼저
모음을 이야기해볼까요?

모음자 세자 천지인은 하늘과 땅과 사람을 본떠 만들었습니다. 이렇게 기본
철학을 담고 있는 모음은 글씨의 기준입니다. 글씨를 쓰실 때는 모음이 있는
구간마다 모음의 가로 획, 세로 획을 시원하고 단단한 느낌으로 바르게 써보세요.

<내 손글씨 자가 진단>

이렇게 모음 선들이 기울지 않도록 가로 획, 세로 획을 정확하게 써내려가시면
이 모음들이 기준축이 되어서 아래나 위로 치우치거나 오르락내리락 하지 않는
일직선상에 고른 글씨체를 쓰실 수 있습니다.

그 다음은 자음의 형태 잡기 인데요, 자음의 모양들을 원리를 알고 통일시켜
주세요. 우리 한글에서 발음 기관 또는 발음하는 모양을 본떠 만든 자음자 다섯
자, ㄱㄴㅁㅅㅇ 은 기본 자음자이고 여기서 나머지 자음들이 획을 더해
만들어졌습니다.

ㄱ->ㅋ,ㄲ
ㄴ->ㄷ->ㅌ.ㄸ
ㅁ->ㅂ->ㅍ,ㅃ
ㅅ->ㅆ,ㅈ->ㅉ,ㅊ
ㅇ->ㅎ
(이체자 : ㄹ)

이렇게 자음의 통일성이 있다는 것도 알고 계시면 좋겠죠?
자음도 쓰실 때 한 자 한 자를 지면 위에 바르게 세워지도록 써보세요.

3. 글자 간의 숨 쉬는 공간을 두고 있나요?

그리고 마지막으로 글자 간의 공간 두기입니다. 내 글씨의 초성, 중성, 종성의
간격이 너무 붙지 않았는지 관찰해 보세요. 여유롭게 공간을 두고, 자간과 행간도
적당한 공간을 두어 글자 사이사이에 숨 쉬는 공간을 마련해 준다면 훨씬
편안하게 읽히는 글씨체를 쓰실 수 있습니다.

(용어공부 : 초성=자음. 중성=모음. 종성=받침. 자간=글자와 글자 사이의 간격.
　　　　 행간=윗줄과 아랫줄 사이의 간격)

＜운지법＞

'삼각대 방식'을 기억하세요!

자, 이제 본격적으로 좋은 글씨를 써보도록 하겠습니다.
무엇인가를 배우기에 앞서 제일 중요한 것은 '기본자세'입니다.

손글씨는 원리를 앎과 동시에 또한 손의 기술이 필요한 작업이므로 반드시 정확한
운지법을 숙지하실 필요가 있습니다.

지금부터 연필을 엄지, 검지, 중지 세 손가락으로 잡아 주세요.
글씨를 결정짓는데 가장 중요한 요소는 '선의 질'이므로 힘 있고 깔끔한 선을 쓰기
위하여 균형 있는 운지법이 필요합니다.

특히 엄지와 검지 힘의 비율이 동일하도록 잡아주세요.
연필이 검지에 가까이 붙어서도 안되고, 엄지에 가까이 붙어서도 안됩니다.
엄지와 검지 손 끝의 힘을 1:1의 균형으로 쥐어주셔야
가로선, 세로선, 대각선, 동그라미까지 한글을 쓰는 데 있어서
필요한 선들을 휘지 않게 잘 쓰실 수 있습니다.

연필은 중지의 첫 마디 위에 올려주시고요, 중지와 약지
새끼손가락을 바닥에 잘 붙여서 글씨를 쓸 수 있는
각도를 만들어 주세요.

균형 있는 글씨는
균형 있는 자세에서 시작됩니다.

꼭 기억하세요.

<도구 준비>

손글씨를 쓸 도구들을 준비해 주세요.

먼저, 펜을 다루기 전에 손끝의 감각을 키워줄 연필을 쓰실 것을 추천합니다.

연필은 심이 마모가 되는 성질을 가지고 있으므로, 필히 촉을 다뤄줘야 하는
도구입니다. 연필심을 돌려가면서 도구를 다루는 손끝의 감각을 키워보세요.
그 후에 펜 종류로 넘어가시면 어떤 도구든 특징에 맞도록 잘 쓰실 수 있으리라
생각합니다.

연필은 마모성이 있는 4B연필로 써보시고, 자동 연필깎이도 같이 준비해 주시면
글씨 쓰실 때 편하게 쓰실 수 있습니다.

책 외에 따로 연습을 원하시면 10칸 노트, 줄 노트, 무지 노트, 격자 노트를 준비해
주시면 좋습니다.

<선연습>

이제 본격적으로 글씨를 위한 선 연습을 해보겠습니다.
연필을 '삼각대 방식'으로 잘 쥐고 천천히 그림자를 따라서 연습해 보세요.
동일한 필압으로 선의 굵기가 같도록 연습해 보세요.

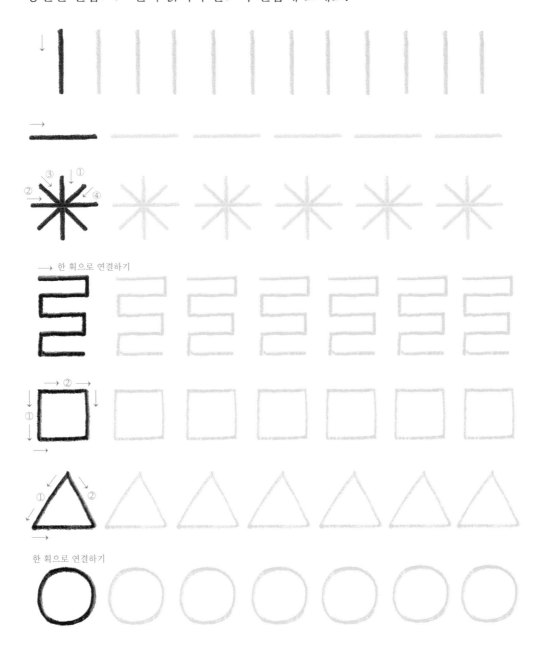

<선연습>

글씨는 선으로 되어 있으므로, 글씨를 쓰기 전 선 연습은 필수입니다.
무엇보다 연필을 쓰는 것을 추천합니다. 연필은 심이 마모가 되는 특징이
있으므로 연필을 돌려가면서 심의 끝부분을 동그란 형태로 유지하면서 써주세요.

사다리 그리기 연습은 모음의 축을 연습하는 데 도움이 됩니다.

가로선을 쓰실 때는 엄지손가락의 힘으로 밀어주시고, 세로선을 쓸 때는
검지,엄지손가락의 힘으로 끌어당기듯이 써보세요.

<선연습>

남은 공간은 선으로 더 채워보세요.

우산 그리기 연습은 유연한 곡선을 다루는 데 도움이 됩니다.

<선연습>

달팽이 가족이 소풍을 가고 있어요. 빈 공간에 달팽이를 더 그려보세요.

달팽이 등껍질의 둥근 선은 엄지, 검지손가락 마디의 힘을 유연하게 기르는 데 도움을 줍니다.

<선연습>

한글에서는 'ㅇ'이 많이 쓰입니다. 동그라미를 정확히 끝맺음하여 같은 크기로
눈송이를 그려봅시다.

눈사람의 표정도 그려주세요.

나랏말이
중국과 달라
문자와 서로 통하지 아니하므로
어리석은 백성들이
말하고 싶은 것이 있어도
마침내 제 뜻을
잘 표현하지 못하는 사람이 많다
내 이를 딱하게 여기어
새로 스물여덟 자를
만들었으니
사람들로 하여금 쉽게
익히어 날마다
쓰는데 편하게
할 뿐이다

세종대왕

2장
손글씨의 균형

2주~12주 과정

1. 하늘물고기 처음체

2. 하늘물고기 반듯체

3. 하늘물고기 에필로그체

'의미 전달'의 특징을 담고 있는 글씨에서
제일 중요한 요소는 균형입니다. 종축과 횡축을
맞추고 글자 하나하나가 균일하게 흘러가도록
하늘물고기 처음체와 반듯체 그리고
에필로그체를 배워봅시다.

지금
그 모습 그대로
예뻐요

You're beautiful enough.

01
하늘물고기
처음체

하늘물고기 처음체는 10칸 노트를 활용하여 한 자 한 자 균형 있게 써 내려가는
손글씨로, 이름 그대로 처음 손글씨를 배울 때 기본에 맞춰 또박또박 정성 들여
쓰는 글씨입니다.

선은 축을 맞추어 휘지 않도록 직선으로 단순화하여 써주세요.
하늘물고기 처음체는 기본 글씨이므로 어느곳에서나 어울리는 글씨체이며
처음체를 균형 있게 연습하시면 글씨 구성의 기본을 익힐 수 있어
어떤 글씨에서든 적용이 가능한 기본 원리를 습득하실 수 있습니다.

<하늘물고기 처음체>

10칸 노트를 활용하여 정사각형 비율의 자음들을 연습해 봅시다.
직선을 연습한다 생각하시고 가로 세로 선이 비뚤어지지 않도록 정확하게 써보세요.

연필은 심이 마모가 되는 특징이 있으므로 연필을 돌려가면서 심의 끝부분을
동그란 형태로 유지하면서 써주세요.

<하늘물고기 처음체>

ㅈ	ㅈ	ㅈ	ㅈ			
ㅊ	ㅊ	ㅊ	ㅊ			
ㅋ	ㅋ	ㅋ	ㅋ			
ㅌ	ㅌ	ㅌ	ㅌ			
ㅍ	ㅍ	ㅍ	ㅍ			
ㅎ	ㅎ	ㅎ	ㅎ			
ㄲ	ㄲ	ㄲ	ㄲ			
ㄸ	ㄸ	ㄸ	ㄸ			
ㅃ	ㅃ	ㅃ	ㅃ			
ㅆ	ㅆ	ㅆ	ㅆ			
ㅉ	ㅉ	ㅉ	ㅉ			

<하늘물고기 처음체>

자음을 한 번씩 더 연습해 보세요.

연필은 심이 마모가 되는 특징이 있으므로 연필을 돌려가면서 심의 끝부분을
동그란 형태로 유지하면서 써주세요.

<하늘물고기 처음체>

ㅈ	ㅈ					
ㅊ	ㅊ					
ㅋ	ㅋ					
ㄷ	ㄷ					
ㅍ	ㅍ					
ㅎ	ㅎ					
ㄲ	ㄲ					
ㄸ	ㄸ					
ㅃ	ㅃ					
ㅆ	ㅆ					
ㅉ	ㅉ					

<하늘물고기 처음체>

자음들을 잘 연습해 보셨나요? 이번에는 모음 연습입니다.
모음은 글씨의 가장 기본이 되는 선이므로 정확한 축으로 쓸 수 있는 연습을
해보세요. 삼각대 방식으로 연필을 잡아야 흔들리지 않는 선을 쓰실 수 있습니다.

<하늘물고기 처음체>

ㅡ						
ㅣ						
ㅐ						
ㅒ						
ㅘ						
ㅙ						
ㅚ						
ㅓ						
ㅖ						
ㅟ						
ㅢ						

<하늘물고기 처음체>

모음들을 한 번씩 더 연습해 보세요.

ㅏ	ㅏ					
ㅑ	ㅑ					
ㅓ	ㅓ					
ㅕ	ㅕ					
ㅗ	ㅗ					
ㅛ	ㅛ					
ㅜ	ㅜ					
ㅠ	ㅠ					

<하늘물고기 처음체>

<하늘물고기 처음체>

자음과 모음을 잘 쓰셨나요? 이제는 간단한 단어 쓰기로 처음체를 익혀봅시다.
초성, 중성, 종성 간 각자의 독립성을 확보하며 탄탄한 선의 느낌으로 써주세요.

<하늘물고기 처음체>

자음과 모음을 잘 쓰셨나요? 이제는 간단한 단어 쓰기로 처음체를 익혀봅시다.
초성, 중성, 종성 간 각자의 독립성을 확보하며 탄탄한 선의 느낌으로 써주세요.

<하늘물고기 처음체>

자음과 모음을 잘 쓰셨나요? 이제는 간단한 단어 쓰기로 처음체를 익혀봅시다.
초성, 중성, 종성 간 각자의 독립성을 확보하며 탄탄한 선의 느낌으로 써주세요.

<하늘물고기 처음체>

이제는 일상에서 자주 쓰는 간단한 문장을 써볼게요. 초성, 중성, 종성 간 각자의
독립성을 확보하며 써 주세요. 'ㅇ'은 다른 자음에 비해 작게 써 보세요.

<하늘물고기 처음체>

짧은 문장으로 처음체를 배워봅시다. 초성, 중성, 종성 간 각자의 독립성을 확보하며 써 주세요. 'ㅇ'은 다른 자음에 비해 작게 써 보세요.

하 늘 을 바

너 는 나 의 봄

<하늘물고기 처음체>

짧은 문장으로 처음체를 배워봅시다. 초성, 중성, 종성 간 각자의 독립성을 확보하며
써 주세요. 'ㅇ'은 다른 자음에 비해 작게 써 보세요.

<하늘물고기 처음체>

짧은 문장으로 처음체를 배워봅시다. 초성, 중성, 종성 간 각자의 독립성을 확보하며
써 주세요. 'ㅇ'은 다른 자음에 비해 작게 써 보세요.

<하늘물고기 처음체>

짧은 문장으로 처음체를 배워봅시다. 초성, 중성, 종성 간 각자의 독립성을 확보하며
써 주세요. 'ㅇ'은 다른 자음에 비해 작게 써 보세요.

<하늘물고기 처음체>

짧은 문장으로 처음체를 배워봅시다. 초성, 중성, 종성 간 각자의 독립성을 확보하며 써 주세요. 'ㅇ'은 다른 자음에 비해 작게 써 보세요.

바 람 불 어 좋 은 날

작 은 일 도 충 실 하 게

<하늘물고기 처음체>

짧은 문장으로 처음체를 배워봅시다. 초성, 중성, 종성 간 각자의 독립성을 확보하며
써 주세요. 'ㅇ'은 다른 자음에 비해 작게 써 보세요.

감 사 는 행 복 의 열 쇠

아 름 다 운 당 신 미 소

<h�늘물고기 처음체>

짧은 문장으로 처음체를 배워봅시다. 초성, 중성, 종성 간 각자의 독립성을 확보하며 써 주세요. 'ㅇ'은 다른 자음에 비해 작게 써 보세요.

<하늘물고기 처음체>

짧은 문장으로 처음체를 배워봅시다. 초성, 중성, 종성 간 각자의 독립성을 확보하며
써 주세요. 'ㅇ'은 다른 자음에 비해 작게 써 보세요.

<하늘물고기 처음체>

짧은 문장으로 처음체를 배워봅시다. 초성, 중성, 종성 간 각자의 독립성을 확보하며
써 주세요. 'ㅇ'은 다른 자음에 비해 작게 써 보세요.

선 물 같 은 오 늘

말 을 건 네 는 손 글 씨

<하늘물고기 처음체>

짧은 문장으로 처음체를 배워봅시다. 초성, 중성, 종성 간 각자의 독립성을 확보하며
써 주세요. 'ㅇ'은 다른 자음에 비해 작게 써 보세요.

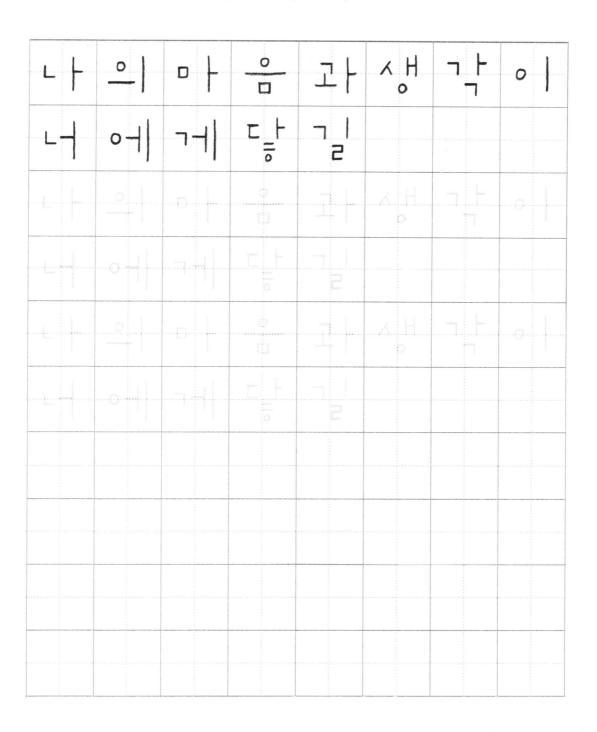

<하늘물고기 처음체>

짧은 문장으로 처음체를 배워봅시다. 초성, 중성, 종성 간 각자의 독립성을 확보하며
써 주세요. 'ㅇ'은 다른 자음에 비해 작게 써 보세요.

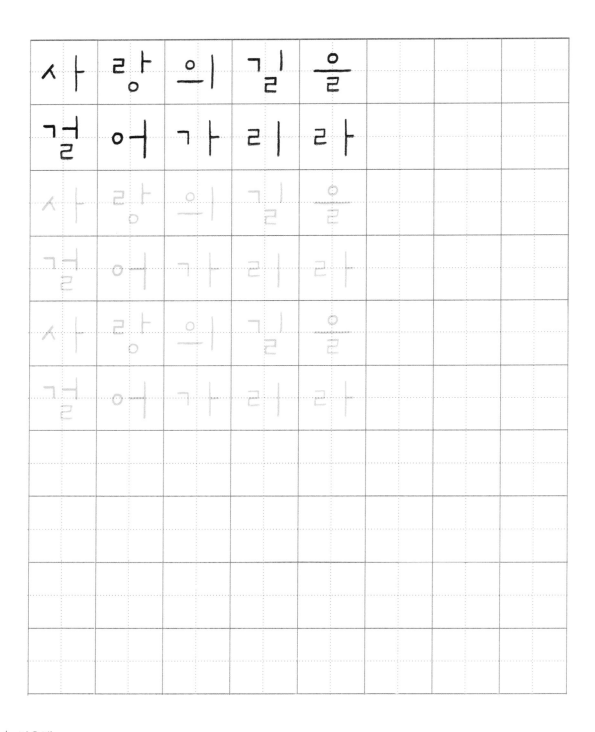

<하늘물고기 처음체>

짧은 문장으로 처음체를 배워봅시다. 초성, 중성, 종성 간 각자의 독립성을 확보하며
써 주세요. 'ㅇ'은 다른 자음에 비해 작게 써 보세요.

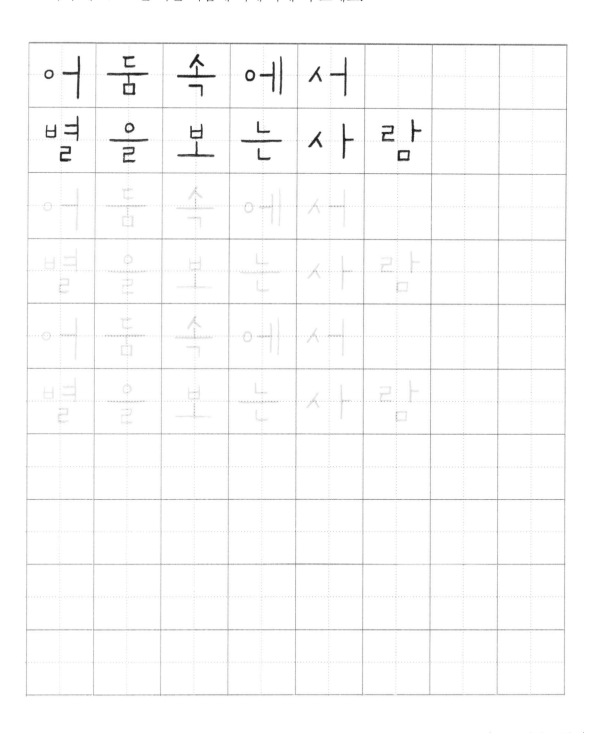

<하늘물고기 처음체>

짧은 문장으로 처음체를 잘 써보셨나요? 마지막으로 긴 문장을 쓰며 긴 호흡을 익혀
봅시다. 글자 간에 크기와 굵기가 같도록 옆의 글자들을 보며 써주세요.

바다는 어쩜 이렇게 아름
다울까요 이런 저런 눈물
다 받아 줘서 이름이 바다
일까요 모든 것을 포용하
는 바다는 빛 또한 잘 담아
냅니다 빛을 머금은 바다
는 그 파도 소리 또한 깊습
니다 깊고 깊은 바다가 되
고 싶습니다 아픈 마음들
즐거운 마음들 품어주는
바다 되어 이 세상을 거침
없이 헤엄치고 싶습니다

<하늘물고기 처음체>

짧은 문장으로 처음체를 잘 써보셨나요? 마지막으로 긴 문장을 쓰며 긴 호흡을 익혀 봅시다. 글자 간에 크기와 굵기가 같도록 옆에 글자들을 보며 써주세요.

<하늘물고기 처음체>

처음체의 기본을 활용하여 모음의 길이 변화, 자음의 크기 변화, 곡선 및 각도의 변화를 간단히 연습해 봅시다. 기본을 숙지한 뒤에 다양한 변화를 통해 여러 가지 글씨체를 만들 수 있으며 이러한 연습들은 캘리그라피의 기초가 됩니다.

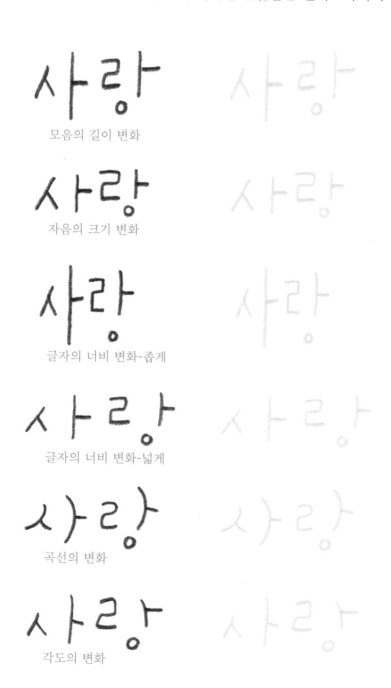

모음의 길이 변화

자음의 크기 변화

글자의 너비 변화-좁게

글자의 너비 변화-넓게

곡선의 변화

각도의 변화

<하늘물고기 처음체>

처음체의 기본을 활용하여 모음의 길이 변화, 자음의 크기 변화, 곡선 및 각도의
변화를 간단히 연습해 봅시다. 기본을 숙지한 뒤에 다양한 변화를 통해 여러 가지
글씨체를 만들 수 있으며 이러한 연습들은 캘리그라피의 기초가 됩니다.

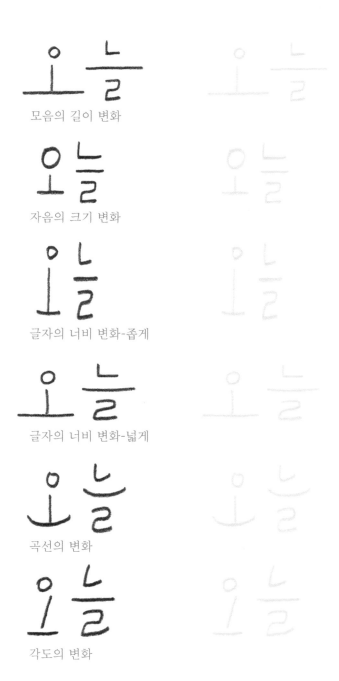

모음의 길이 변화

자음의 크기 변화

글자의 너비 변화-좁게

글자의 너비 변화-넓게

곡선의 변화

각도의 변화

you're always in my heart

나의 마음과 생각이
너에게 닿길

<하늘물고기 처음체>

I will always have hope

어둠 속에서
별을 보는 사람

<하늘물고기 처음체>

02
하늘물고기
반듯체

하늘물고기 반듯체는 모음을 반듯하게 쓰고,
자음의 방향 전환 시에 곡선을 가미하는 부드러운 느낌의
글씨체입니다.

가독성이 높은 글씨체로 손편지나 다이어리 및 일기장에
마음을 담아 쓰기에 좋은 글씨이며, 착하고 따뜻한 스타일을
가진 손글씨입니다.

하늘물고기 반듯체는 하늘물고기 에필로그체를 쓰기 위한
전 단계 글씨이기도 합니다.

<하늘물고기 반듯체>

하늘물고기 반듯체를 써봅시다.

하늘물고기 반듯체는 한 자 한 자 반듯한 느낌으로 써 주시고, 같은 굵기의 글씨가
나올 수 있도록 동일한 필압으로 써주세요.

곡선이 가미된 글씨이므로 펜촉이 둥근 형태의 펜류로 연습해 보시고,
펜이 익숙지 않으면 연필로 대체하여 연습하셔도 됩니다.

하늘물고기 반듯체는 아래에 제시되는 자음의 형태가 변화 없이 그대로 적용되는
손글씨이므로 아래의 자음과 모음을 그림자 위에 연습하시고 형태를 잘 외워주세요.

ㄱㄴㄷㄹㅁㅂㅅㅇㅈㅊㅋㅌㅍㅎ

ㅏㅑㅓㅕㅗㅛㅜㅠㅡㅣ

<하늘물고기 반듯체>

먼저 짧은 문장으로 반듯체를 써봅시다. 펜을 빠른 속도로 다루면 동일 굵기로
글씨가 나오지 않으므로 천천히 또박또박 쓰는 느낌으로 연습해 보세요.

결국 사랑입니다.

선물같은 오늘

아름다움이 깃든 너

나의 마음과
생각이 너에게 닿길

말을 건네는 손글씨

ㄱㄴㄷㄹㅁㅂㅅㅇㅈㅊㅋㅌㅍㅎ

*반듯체를 쓸 때는 대체적으로 세로의 축을 정확히 지켜주시고,
방향 전환 시에 곡선을 가미해서 써주세요.

<하늘물고기 반듯체>

먼저 짧은 문장으로 반듯체를 써봅시다. 펜을 빠른 속도로 다루면 동일 굵기로
글씨가 나오지 않으므로 천천히 또박또박 쓰는 느낌으로 연습해 보세요.

진심이 담긴 글씨

너는 나의 노래

마음을 활짝 열고
순간의 행복을 맞이하기

미움은 다툼을 일으키나
사랑은 모든 허물을 덮는다

꽃피는 봄이 오면

*반듯체를 쓸 때는 대체적으로 세로의 축을 정확히 지켜주시고,
방향 전환 시에 곡선을 가미해서 써주세요.

<하늘물고기 반듯체>

먼저 짧은 문장으로 반듯체를 써봅시다. 펜을 빠른 속도로 다루면 동일 굵기로
글씨가 나오지 않으므로 천천히 또박또박 쓰는 느낌으로 연습해 보세요.

자유롭게
진실되게
따뜻하게
정성스럽게
순하게
사랑스럽게

*문장의 기본은 허리 정렬로 각 글자가 허리축 중심에 들어오도록 써주세요.

*반듯체를 쓸 때는 대체적으로 세로의 축을 정확히 지켜주시고,
방향 전환 시에 곡선을 가미해서 써주세요.

<하늘물고기 반듯체>

긴 문장으로 반듯체를 써봅시다. 그림자 위에 천천히 따라 써보시고,
그림자 없이도 연습해 보세요.

사람은 타인의 감정을
카피하는 특성이
있다 합니다

그래서 주변의 사람에게
감정적 영향을 받습니다

당신의 감정이 즐겁다면
그 주변 사람도
그럴 수 있습니다

좋은 에너지로
살아가는 하루 되시길
바랍니다

<하늘물고기 반듯체>

<하늘물고기 반듯체>

긴 문장으로 반듯체를 써봅시다. 그림자 위에 천천히 따라 써보시고,
그림자 없이도 연습해 보세요.

멋있는
힘이 들어간,
스킬이 뛰어난,
화려함 보다

그저,
따뜻함과 위로이고 싶다.

내 안에 사랑의 이야기가
가득하여, 글씨 너머의 것을
전달하는

토닥토닥…
말을 건네는 손글씨이고 싶다.

<하늘물고기 반듯체>

멋있는
힘이 들어간.
스킬이 뛰어난.
화려함보다

그저.
따뜻함과 위로이고 싶다.

내 안에 사랑의 이야기가
가득하여, 글씨 너머의 것을
전달하는

토닥토닥…
맘을 건네는 손글씨이고 싶다

<하늘물고기 반듯체>

긴 문장으로 반듯체를 써봅시다. 그림자 위에 천천히 따라 써보시고,
그림자 없이도 연습해 보세요.

삶의 여정중
우리는 좋은 조언자가 필요합니다.

스스로 강하다 말하고 싶지만
우린 그렇지 못한 존재입니다.

따뜻한 말은 마음에 빛을 주고
가시 돋힌 말은 마음을 상하게 합니다.

조언을 해주는 사람이 없으면
계획한 일이 실패하여도 조언을 해주는
사람이 많으면 계획한 일이 성공합니다.

내 곁의 조언자는 안전한 피난처이고
그런 친구를 가진 것은 보화를 지닌 것과 같습니다.

<하늘물고기 반듯체>

삶의 여정중
우리는 좋은 조언자가 필요합니다.

스스로 강하다 말하고 싶지만
우리 그렇지 못한 존재입니다.

따뜻한 말은 마음에 빛을 주고
가시 돋힌 말은 마음을 상하게 합니다.

조언을 해주는 사람이 없으면
계획한 일이 실패하여도 조언을 해주는
사람이 많으면 계획한 일이 성공합니다.

내곁의 조언자는 안전한 피난처이고
그런 친구를 가진것은 보화를 지닌것과 같습니다

<하늘물고기 반듯체>

창작의 제일 기본은
실력을 키우는 것입니다
그것은 모방에서 시작합니다

모방을 통해 충분한
테크닉을 쌓은 뒤, 그 다음 단계는
새로움에 도전해 보는것입니다

이미 잘하고 있는 익숙함에서
새로움에 도전하는 건 쉬운일이 아닙니다
그러나 도전을 부담스러워하면
발전이 없습니다

<하늘물고기 반듯체>

창작의 제일 기본은
실력을 키우는 것입니다
그것은 모방에서 시작합니다

모방을 통해 충분한
테크닉을 쌓은 뒤, 그 다음 단계는
새로움에 도전해 보는 것입니다

이미 잘하고 있는 익숙함에서
새로움에 도전하는 건 쉬운 일이 아닙니다
그러나 도전을 부담스러워하면
발전이 없습니다

<하늘물고기 반듯체>

긴 문장으로 반듯체를 써봅시다. 그림자 위에 천천히 따라 써보시고,
그림자 없이도 연습해 보세요.

모두 저마다의 삶이 있다.
크던지 작던지 모두가 삶의 한부분이다.

저마다의 삶이란 참다양하며
우린 인간이기에 늘 연약할수 밖에 없다.

그러나 삶의 모든 것에 아름다움이 깃들어있다.
크던지 작던지 기쁨이든지 슬픔이든지 그 모든것이
우리의 삶이다.

그저 주어진 오늘, 선물같은 오늘,
먹고 마시며 수고하는 모든 일에 만족을 누리며
앞이 캄캄할 땐 기도하고 기쁠 땐
노래하고 짜증날 땐 감사하고 그렇게 내게주신
삶을 아름답게 예쁘게 가꾸나가고 싶다.

<하늘물고기 반듯체>

모두 저마다의 삶이 있다.
크던지 작던지 모두가 삶의 한부분이다.

저마다의 삶이란 참 다양하며
우린 인간이기에 늘 연약할 수밖에 없다.

그러나 삶의 모든것에 아름다움이 깃들어 있다.
크던지 작던지 기쁨이든지 슬픔이든지 그 모든것이
우리의 삶이다.

그저 주어진 오늘, 선물같은 오늘,
먹고 마시며 수고하는 모든 일에 만족을 누리며
앞이 캄캄할 땐 기도하고 기쁠 땐
노래하고 짜증날 땐 감사하고 그렇게 내게주신
삶을 아름답게 예쁘게 가꾸나가고 싶다.

<하늘물고기 반듯체>

긴 문장으로 반듯체를 써봅시다. 그림자 위에 천천히 따라 써보시고,
그림자 없이도 연습해 보세요.

우리 인생에 열심히 땀흘려 맺는 열매 중,
어떤 열매가 진짜 열매일까요?

땀흘려 일하는 우리 공간에 무엇보다
사랑이 가득 했으면 좋겠습니다. 무감각을 깨우는
기쁨이 가득 했으면 좋겠습니다.

우리 안에 화평의 노래가 있고
인내와 자비의 눈길로 서로를 쳐다보고 착한 일을
계획하고 충실함과 따뜻함이
가득 했으면 좋겠습니다.

낙심하지 말고 꾸준히! 남을 위해서
선한 일을 실천하기를 원합니다.

꾸준히 계속하노라면
앞서 이야기한 바램들이 우리
공간에 가득하게 될테니까요

<하늘물고기 반듯체>

우리 인생에 열심히 땀흘려 맺는 열매중,
어떤 열매가 진짜 열매일까요?

땀흘려 일하는 우리 공간에 무엇보다
사랑이 가득 했으면 좋겠습니다. 무감각을 깨우는
기쁨이 가득 했으면 좋겠습니다

우리 안에 화평의 노래가 있고
인내와 자비의 눈길로 서로를 쳐다보고 착한일을
계획하고 충실함과 따뜻함이
가득 했으면 좋겠습니다

낙심하지 말고 꾸준히! 남을 위해서
선한일을 실천하기를 원합니다

꾸준히 계속하노라면
앞서 이야기한 바램들이 우리
공간에 가득하게 될테니까요

<하늘물고기 반듯체>

긴 문장 반듯체를 잘 써보셨나요? 이제는 짧은 문장을 무지 안에 써보겠습니다.
라인이 없으므로 공간과 공간 사이를 유연하게 끼워 넣기를 하며 덩어리감을 표현해
보세요.

<하늘물고기 반듯체>

어둠 속에서
별을 보는 사람

삶을 유연하게
즐기자

당신은
다른 누구와도
다른 유일한
존재

네가
있어서
다행이야

행복은
당신곁에
있어요

그대
내곁에
있어요

작은일에
기뻐하기

같이
걸어가기

함께
한방향으로
같은곳
바라보기

내 맘속
한가지당신을
사랑하는
맘

힘내요
내가있잖아

어제보다
오늘더
사랑해

I love my family

예쁜 꽃이
어디에 있으면
좋겠어

나는 나는
우리가족 품 속에
있었으면 좋겠어

글.박성은

03
하늘물고기
에필로그체

하늘물고기 에필로그체는 글씨를 쓸 때 리듬감이 가미된
손글씨입니다.

때론 중성, 종성 간 획을 한 획으로 연결해 주기도 하며,
특히 세로축을 포인트 있게 길게 써 내려가며
특유의 시원하고도 깔끔한 느낌을 내는 매력적인 손글씨체입니다.

<하늘물고기 에필로그체>

하늘물고기 에필로그체를 써봅시다.

에필로그체는 단단하고 시원한 직선을 쓰는 글씨이며 일정한 두께로 연습하는
글씨입니다.

펜촉이 단단한 볼펜류로 연습해 보시고, 펜이 익숙지 않으면 연필로 대체하여
연습하셔도 됩니다.

하늘물고기 에필로그체는 아래 제시된 자음, 모음의 형태가 대체적으로 적용되기도
하며, 유연하게 다른 형태로 변화하기도 합니다.

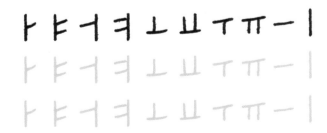

<하늘물고기 에필로그체>

에필로그체는 자음의 형태 및 모음의 길이감이 약간 유연하게 변화하는 글씨입니다.
단어를 쓰면서 유연한 변화들을 연습해 보세요.

한글 우리

마음 배움

함께 보람

기대 그림

지혜 대화

손짓 생각

매력 청소

공간 자비

* 자음 'ㅁ'같은 경우는 초성과 종성으로 쓰일 때 형태가 달라질 수 있으며,
초성 중성 종성 간 획을 연결해서 쓰는 경우도 많습니다.
가로획은 우상향 하는 경우도 있으나, 세로획의 축은 기준선으로 지켜주세요.
그래야 글씨의 균형이 깨지지 않습니다.

<하늘물고기 에필로그체>

만남	만남	기록	기록
풍성	풍성	자유	자유
사랑	사랑	사랑	사랑
의지	의지	초대	초대
당신	당신	격려	격려
인생	인생	설렘	설렘
공부	공부	아침	아침
수고	수고	조언	조언
소중	소중	소망	소망
보호	보호	현상	현상

<하늘물고기 에필로그체>

이제 짧은 문장으로 에필로그체를 연습해 봅시다. 에필로그체는 자음의 형태 및
모음의 길이감이 약간 유연하게 변화하는 글씨체입니다.

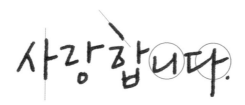

가로획은 우상향하는 느낌이지만,
세로획은 기준이 되므로 정확한 축으로 써주세요.
'ㅎ'과 'ㅊ' 자음의 꼭지점을 사선으로 시원하게 써주세요.
'니다'의 초성, 중성을 한 획으로 연결해 보세요.

사랑합니다.

감사합니다.

축하합니다

응원합니다

<하늘물고기 에필로그체>

짧은 문장으로 에필로그체를 연습해 봅시다. 에필로그체는 자음의 형태 및 모음의
길이감이 약간 유연하게 변화하는 글씨체입니다.

어제보다
오늘 더 사랑합니다.

삶은 작은 인연들로
아름답다.

<하늘물고기 에필로그체>

진심이 담긴 글은
감동을 줍니다.

글은 정제된
말의 표현, 글씨는
그것을 담는 그릇.

나의 마음과 생각이
너에게 닿기를

네가 있는 그 자리에서
꽃이 되길 향기가 되기를

네가 있는 그 자리에서
꽃이 되길 향기가 되기를

타인의 불신 속에서
나는 할 수 있다 용기를 내는 것

타인의 불신 속에서
나는 할 수 있다 용기를 내는 것

계속 사랑하게.
그리고 사랑 받게 하시옵소서.

계속 사랑하게.
그리고 사랑 받게 하시옵소서.

<하늘물고기 에필로그체>

긴 문장으로 에필로그체를 써봅시다. 그림자 위에 천천히 따라 써보시고,
그림자 없이도 연습해 보세요.

무슨 일이든
큰 그림을 그리고 시작한다.
그래야 중간이라도 간다.
후에 디테일이 살면,
명작이 된다.

<하늘물고기 에필로그체>

긴 문장으로 에필로그체를 써봅시다. 그림자 위에 천천히 따라 써보시고,
그림자 없이도 연습해 보세요.

무엇을 해서가 아니라,
존재 그 자체로
아름다운.

내가 듣고 싶은 말,
또는 내가
누군가에게 해주고 싶은 말.

"당신은 존재하는 그 자체로 아름다워요!"

<하늘물고기 에필로그체>

긴 문장으로 에필로그체를 써봅시다. 그림자 위에 천천히 따라 써보시고,
그림자 없이도 연습해 보세요.

무엇을 해서가 아니라,
존재 그 자체로
아름다운.

내가 듣고 싶은 말,
또는 내가
누군가에게 해주고 싶은 말.

"당신은 존재하는 그 자체로 아름다워요!"

<하늘물고기 에필로그체>

긴 문장으로 에필로그체를 써봅시다. 그림자 위에 천천히 따라 써보시고,
그림자 없이도 연습해 보세요.

네가 할 수 있는 일 작아도,
네 빛이 닿는 곳 넓지 않아도,

더러운 세상에 맑은 공기를 불어넣는,
어두운 세상에 따뜻한 빛을 비추는.

너는 … 빛나는 별

<하늘물고기 에필로그체>

긴 문장으로 에필로그체를 써봅시다. 그림자 위에 천천히 따라 써보시고,
그림자 없이도 연습해 보세요.

네가 할 수 있는 일 작아도,
네 빛이 닿는 곳 넓지 않아도,

더러운 세상에 맑은 공기를 불어넣는,
어두운 세상에 따뜻한 빛을 비추는.

너는… 빛나는 별

<하늘물고기 에필로그체>

긴 문장으로 에필로그체를 써봅시다. 그림자 위에 천천히 따라 써보시고,
그림자 없이도 연습해 보세요.

무거운 공간을 깨뜨리는
냉소적 시선을 몰아내는
침체된 공기를 환기시키는

열정의 빛. 사랑의 온기.

깊고, 무거운 어둠을 몰아내는
새벽별처럼, 아침의 햇살처럼.

선물로 주어진 오늘.
이 시간을,
지금 이 곳을,
지금 이 만남을.

아름답게 가꾸어가리라

사랑으로. 열정으로.
내 마음 다해. 정성 다해. 뜻을 다해.

<하늘물고기 에필로그체>

긴 문장으로 에필로그체를 써봅시다. 그림자 위에 천천히 따라 써보시고,
그림자 없이도 연습해 보세요.

무거운 공간을 깨뜨리는
냉소적 시선을 몰아내는
침체된 공기를 환기시키는

열정의 빛, 사랑의 온기.

깊고, 무거운 어둠을 몰아내는
새벽별처럼, 아침의 햇살처럼.

선물로 주어진 오늘,
이 시간을,
지금 이곳을,
지금 이 만남을.

아름답게 가꾸가리라

사랑으로, 열정으로,
내 마음 다해, 정성 다해, 뜻을 다해.

<하늘물고기 에필로그체>

긴 문장으로 에필로그체를 써봅시다. 그림자 위에 천천히 따라 써보시고,
그림자 없이도 연습해 보세요.

나랏말이 중국과 달라
문자와 서로 통하지 아니하므로
어리석은 백성들이
말하고 싶은 것이 있어도
마침내 제 뜻을
잘 표현하지 못하는 사람이 많다.
내 이를 딱하게 여기어
새로 스물여덟자를
만들었으니
사람들로 하여금 쉽게 익히어
날마다 쓰는데
편하게 할
뿐이다.

- 세종대왕 -

<하늘물고기 에필로그체>

긴 문장으로 에필로그체를 써봅시다. 그림자 위에 천천히 따라 써보시고,
그림자 없이도 연습해 보세요.

나랏말이 중국과 달라
문자와 서로 통하지 아니하므로
어리석은 백성들이
말하고 싶은 것이 있어도
마침내 제 뜻을
잘 표현하지 못하는 사람이 많다
내 이를 딱하게 여기어
새로 스물여덟 자를
만들었으니
사람들로 하여금 쉽게 익히어
날마다 쓰는데
편하게 할
뿐이다.

- 세종대왕 -

<하늘물고기 에필로그체>

긴 문장으로 에필로그체를 써봅시다. 그림자 위에 천천히 따라 써보시고,
그림자 없이도 연습해 보세요.

빛은 언제나
우리 주위에 있습니다.
어둠이 내려앉은 밤일지라도
별은 언제나 늘 어둠 너머,
그 자리에 존재합니다.

빛이 있다는 것을
믿기에, 가장 깊은 어둠 속에서도
새벽의 가까움을 노래합니다.

캄캄함 속에서 기쁨의 빛깔이
가득한 사람, 밤의 시간 속에서
춤을 추며 별을 따다 품 안에 안는 사람.

그런 사람이 되고 싶습니다.

<하늘물고기 에필로그체>

긴 문장으로 에필로그체를 써봅시다. 그림자 위에 천천히 따라 써보시고,
그림자 없이도 연습해 보세요.

빛은 언제나
우리 주위에 있습니다.
어둠이 내려앉은 밤일지라도
별은 언제나 늘 어둠 너머,
그 자리에 존재합니다.

빛이 있다는 것을
믿기에, 가장 깊은 어둠 속에서도
새벽의 가까움을 노래합니다.

캄캄함 속에서 기쁨의 빛깔이
가득한 사람, 밤의 시간 속에서
춤을 추며 별을 따다 품 안에 안는 사람.

그런 사람이 되고 싶습니다.

<하늘물고기 에필로그체>

긴 문장으로 에필로그체를 써봅시다. 그림자 위에 천천히 따라 써보시고,
그림자 없이도 연습해 보세요.

공간을 정리하는 일은
삶의 질서를 만드는 일 입니다.
나에게 필요할 것과
아닌 것을 구분하게 해주고
방치되어 왔던 공간을
새롭게 발견함으로, 이미 내게
주어진 소중한 일상을 감사의 눈으로
바라보게 합니다.

나의 공간을 새롭게 정리해 보는 건
어떨까요?

새로워진 공간에 향기로운
꽃도 두고, 좋아하는 음악으로 가득 채우고
좋아하는 제철음식들을 요리해
보세요. 불편했던 일상의
공간들이 새롭게 발견될테니
까요. ㅂ

<하늘물고기 에필로그체>

긴 문장으로 에필로그체를 써봅시다. 그림자 위에 천천히 따라 써보시고,
그림자 없이도 연습해 보세요.

공간을 정리하는 일은
삶의 질서를 만드는 일입니다.
나에게 필요한 것과
아닌 것을 구분하게 해주고
방치되어 있던 공간을
새롭게 발견함으로, 이미 내게
주어진 소중한 일상을 감사의 눈으로
바라보게 합니다.

나의 공간을 새롭게 정리해 보는 건
어떨까요?

새로워진 공간에 향기로운
꽃도 두고, 좋아하는 음악으로 가득 채우고
좋아하는 제철 음식들을 요리해
보세요. 불편했던 일상의
공간들이 새롭게 발견될 테니
까요.

<하늘물고기 에필로그체>

긴 문장 에필로그체를 잘 써보셨나요? 이제는 짧은 문장을 무지 안에 써보겠습니다.
라인이 없으므로 공간과 공간 사이를 유연하게 끼워 넣기를 하며 덩어리감을 표현해
보세요.

너는
빛나는
별

♪

유열하게
즐길것

ⵊ

행운이야
널만난걸!

가장
깊은 어두움은
새벽의 가까움을
말한다.

사랑은
순간이고 찰나
이다.

나를
사랑해야
다른 삶도 사랑할수
있다.

예쁜
말보다
예쁜 행동이
더 예쁘다.

사랑은
함께 시간을
보내는 것

너의
향기는
너의 마음에서 !

시작이
더딜지라도
함께 갑다너와

<하늘물고기 에필로그체>

긴 문장 에필로그체를 잘 써보셨나요? 이제는 짧은 문장을 무지 안에 써보겠습니다. 라인이 없으므로 공간과 공간 사이를 유연하게 끼워 넣기를 하며 덩어리감을 표현해 보세요.

너는
빛나는
별
♪

유열하게
즐길것
입

행운이야
널만난걸!

가장
깊은어두움은
새벽의가까움을
말한다.

사랑은
순간이고찰나
이다.

나를
사랑해야
다른삶도사랑할수
있다.

예쁜
말보다
예쁜행동이
더예쁘다.

사랑은
함께시간을
보내는것

너의
향기는
너의마음에서!

시작이
더딜지라도
함께갈다녀와

<하늘물고기 에필로그체>

무슨 일이든
큰 그림을 그리고 시작한다.
그래야 중간이라도 간다.
후에 디테일이 살면,
명작이 된다.

Zoom Out, Wake Up, Think Big.

3장
손글씨의 변화

13주~20주 과정

1. 하늘물고기 따뜻체
2. 하늘물고기 물길체

이제는 필압의 변화, 길이의 변화, 굵기의 변화, 각도의 변화를 통해 더욱 자유롭고 매력있는 손글씨를 써보겠습니다. 하늘물고기 따뜻체와 물길체를 배워봅시다.

당신을 통해
미소가 번지기를

You are my sunshine

01
하늘물고기
ㄸ다뜻체

하늘물고기 따뜻체는 하늘물고기 반듯체에서 나아간 손글씨로,
연필을 통해 필압과 크기와 각도 등의 변화를 주었습니다.

간간이 자음의 큰 형태를 통해서 귀여운 느낌을 주며,
연필 특유의 따뜻한 느낌이 전달되는 글씨체입니다.

2장에서 정형화된 글씨를 충분히 연습하셨다면,
이제는 틀에서 살짝 벗어나 자유롭게 글씨를 쓰면서
캘리그라피의 매력을 느껴보세요.

<하늘물고기 따뜻체>

하늘물고기 따뜻체를 써봅시다.

제 3장 손글씨의 변화 파트에서 쓰이는 하늘물고기 따뜻체와 물길체는 덩어리감과
조형적 요소를 더해 융통성 있는 변화를 주는 글씨체 입니다.

약간의 필압 변화가 필요하므로, 펜 보다는 연필로 써보실 것을 추천합니다.

하늘물고기 따뜻체는 아래에 제시된 자음, 모음의 형태를 기본으로 크기와 각도가
유연하게 변화하는 글씨체 입니다. 따뜻체의 기본 형태들을 연습해 보세요.

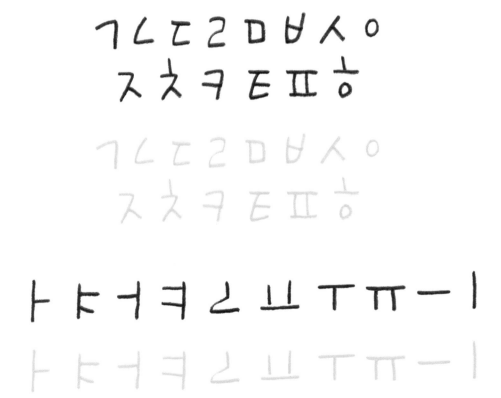

<하늘물고기 따뜻체>

따뜻체의 자음과 모음을 연습해 보세요.

<하늘물고기 따뜻체>

그림자를 따라서 써보세요. 오른쪽 공간에는 다른 느낌으로 써 보셔도 좋습니다.

사랑해

고마워

따이팅

힘내세요

넌나의햇살

감사합니다

언제나
응원해

<하늘물고기 따뜻체>

<하늘물고기 따뜻체>

짧은 문장으로 따뜻체를 써봅시다.
그림자 위에 따라 쓰시고, 아래 빈 공간에는 다른 구도로도 써보세요.

<하늘물고기 따뜻체>

짧은 문장으로 따뜻체를 써봅시다.
그림자 위에 따라 쓰시고, 아래 빈 공간에는 다른 구도로도 써보세요.

<하늘물고기 따뜻체>

짧은 문장으로 따뜻체를 써봅시다.
그림자 위에 따라 쓰시고, 아래 빈 공간에는 다른 구도로도 써보세요.

<하늘물고기 따뜻체>

짧은 문장으로 따뜻체를 써봅시다.
그림자 위에 따라 쓰시고, 아래 빈 공간에는 다른 구도로도 써보세요.

<하늘물고기 따뜻체>

짧은 문장으로 따뜻체를 써봅시다.
그림자 위에 따라 쓰시고, 아래 빈 공간에는 다른 구도로도 써보세요.

말을
건네는
손글씨

<하늘물고기 따뜻체>

짧은 문장으로 따뜻체를 써봅시다.
그림자 위에 따라 쓰시고, 아래 빈 공간에는 다른 구도로도 써보세요.

<하늘물고기 따뜻체>

짧은 문장으로 따뜻체를 써봅시다.
그림자 위에 따라 쓰시고, 아래 빈 공간에는 다른 구도로도 써보세요.

<하늘물고기 따뜻체>

짧은 문장으로 따뜻체를 써봅시다.
그림자 위에 따라 쓰시고, 아래 빈 공간에는 다른 구도로도 써보세요.

<하늘물고기 따뜻체>

짧은 문장으로 따뜻체를 써봅시다.
그림자 위에 따라 쓰시고, 아래 빈 공간에는 다른 구도로도 써보세요.

당신을 통해
미소가 번지기를

당신을 통해
미소가 번지기를

<하늘물고기 따뜻체>

짧은 문장으로 따뜻체를 써봅시다.
그림자 위에 따라 쓰시고, 아래 빈 공간에는 다른 구도로도 써보세요.

<하늘물고기 따뜻체>

짧은 문장으로 따뜻체를 써봅시다.
그림자 위에 따라 쓰시고, 아래 빈 공간에는 다른 구도로도 써보세요.

마음껏
썼다 지우는
연필의
유연함

<하늘물고기 따뜻체>

짧은 문장으로 따뜻체를 써봅시다.
그림자 위에 따라 쓰시고, 아래 빈 공간에는 다른 구도로도 써보세요.

<하늘물고기 따뜻체>

짧은 문장으로 따뜻체를 써봅시다.
그림자 위에 따라 쓰시고, 아래 빈 공간에는 다른 구도로도 써보세요.

<하늘물고기 따뜻체>

짧은 문장으로 따뜻체를 써봅시다.
그림자 위에 따라 쓰시고, 아래 빈 공간에는 다른 구도로도 써보세요.

오늘에
착한 일을,
오늘에
사랑을

<하늘물고기 따뜻체>

짧은 문장으로 따뜻체를 써봅시다.
그림자 위에 따라 쓰시고, 아래 빈 공간에는 다른 구도로도 써보세요.

그대
흘린 눈물
아름다운 진주
되리라

<하늘물고기 따뜻체>

짧은 문장으로 따뜻체를 써봅시다.
그림자 위에 따라 쓰시고, 아래 빈 공간에는 다른 구도로도 써보세요.

우리의
글들이 의미를 담아
필요한 곳에
희망과 용기를
줄 수 있길

소망은
누군가가 너의 손에
쥐여주는
솜사탕이기보다는
결과를 알수없는
작은 화분과
같다

calligraphy by skyfish

02

하늘물고기 물길체

하늘물고기 물길체는 하늘물고기 에필로그체에서
나아간 손글씨로, 연필을 통해 필압과 크기와 각도 등의
변화를 주었습니다.

필압의 변화를 통하여 시원하게 뻗는 획이 매력적이며,
연필로 쓸 수 있는 캘리그라피의 즐거움을 경험할 수 있는
손글씨입니다.

리듬감을 가지고 글씨를 써주시고 글씨 사이의 공간을
길이와 각도의 변화로 채워주세요.

<하늘물고기 물길체>

하늘물고기 물길체를 써봅시다.

물길체는 필압과 굵기의 변화가 많이 들어가는 글씨이므로, 글씨를 쓰기 전에
선 연습을 먼저 해보겠습니다.

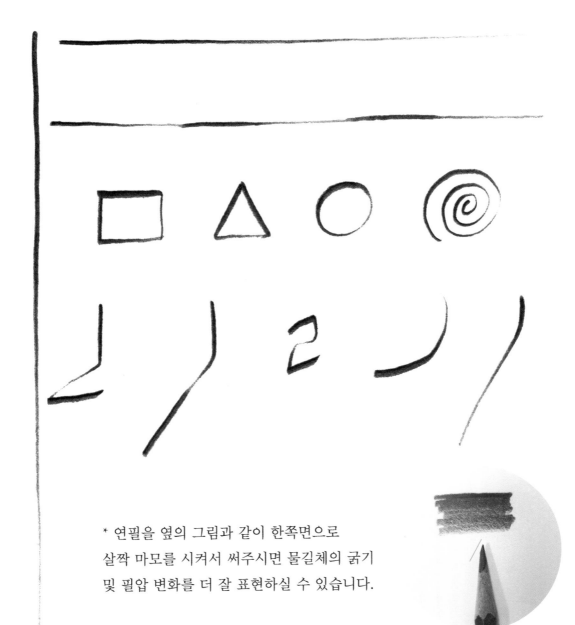

* 연필을 옆의 그림과 같이 한쪽면으로
살짝 마모를 시켜서 써주시면 물길체의 굵기
및 필압 변화를 더 잘 표현하실 수 있습니다.

<하늘물고기 물길체>

물길체 선연습을 해보세요. 연필로 필압의 변화를 주면서 쓰세요.

<하늘물고기 물길체>

하늘물고기 물길체의 자음과 모음을 연습해 봅시다.
연필로 필압의 변화를 주면서 써보세요.

ㄱㄴㄷㄹㅁㅂㅅㅇ
ㅈㅊㅋㅌㅍㅎ

ㄱㄴㄷㄹㅁㅂㅅㅇ
ㅈㅊㅋㅌㅍㅎ

ㅏㅑㅓㅕㅗㅛㅜㅠㅡㅣ

ㅏㅑㅓㅕㅗㅛㅜㅠㅡㅣ

<하늘물고기 물길체>

하늘물고기 물길체 단어를 연습해 봅시다. 물길체는 한 획을 지향하는 글씨입니다.
한 획으로 선을 쓰실 때, 필압의 변화를 주면서 선의 다양함을 표현해 보세요.

<h�늘물고기 물길체>

하늘물고기 물길체 단어를 연습해 봅시다. 물길체는 한 획을 지향하는 글씨입니다.
한 획으로 선을 쓰실 때, 필압의 변화를 주면서 선의 다양함을 표현해 보세요.

<하늘물고기 물길체>

짧은 문장으로 물길체를 써봅시다.
그림자 위에 따라 쓰시고, 아래 빈 공간에는 다른 구도로도 써보세요.

<하늘물고기 물길체>

짧은 문장으로 물길체를 써봅시다.
그림자 위에 따라 쓰시고, 아래 빈 공간에는 다른 구도로도 써보세요.

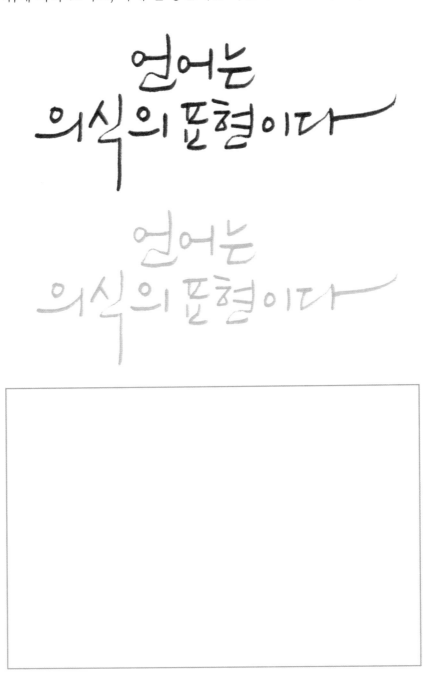

<하늘물고기 물길체>

짧은 문장으로 물길체를 써봅시다.
그림자 위에 따라 쓰시고, 아래 빈 공간에는 다른 구도로도 써보세요.

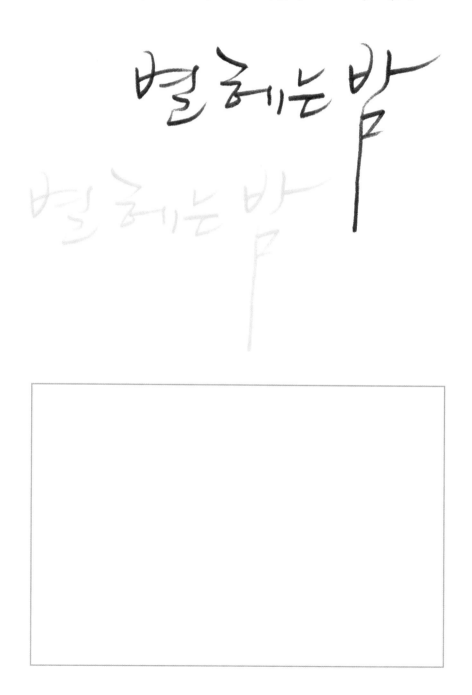

<하늘물고기 물길체>

짧은 문장으로 물길체를 써봅시다.
그림자 위에 따라 쓰시고, 아래 빈 공간에는 다른 구도로도 써보세요.

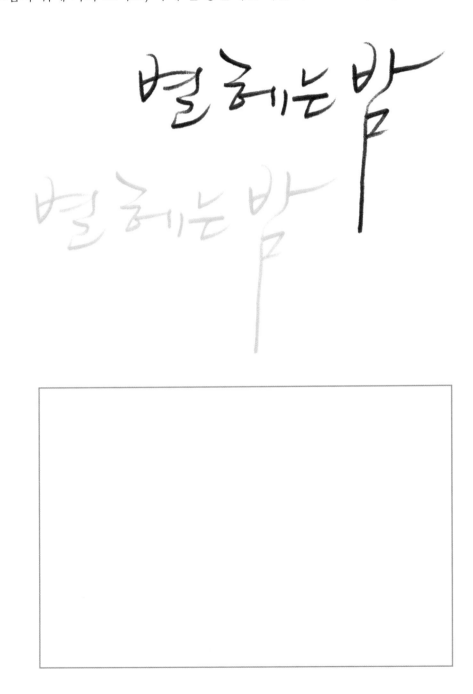

<하늘물고기 물길체>

짧은 문장으로 물길체를 써봅시다.
그림자 위에 따라 쓰시고, 아래 빈 공간에는 다른 구도로도 써보세요.

강하고 담대하라

짧은 문장으로 물길체를 써봅시다.
그림자 위에 따라 쓰시고, 아래 빈 공간에는 다른 구도로도 써보세요.

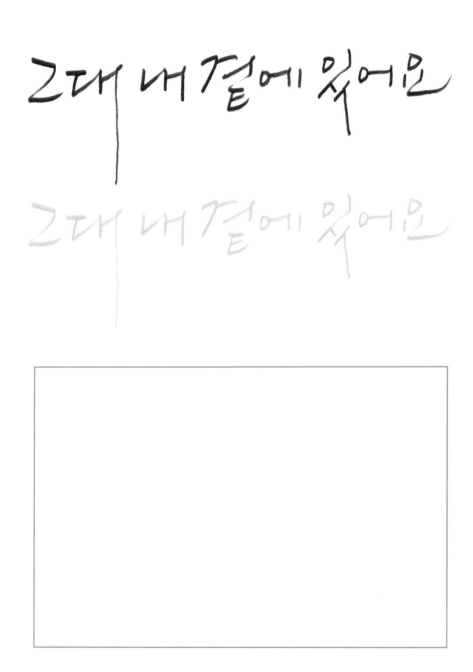

<하늘물고기 물길체>

짧은 문장으로 물길체를 써봅시다.
그림자 위에 따라 쓰시고, 아래 빈 공간에는 다른 구도로도 써보세요.

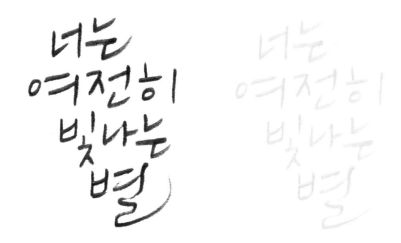

<하늘물고기 물길체>

짧은 문장으로 물길체를 써봅시다.
그림자 위에 따라 쓰시고, 아래 빈 공간에는 다른 구도로도 써보세요.

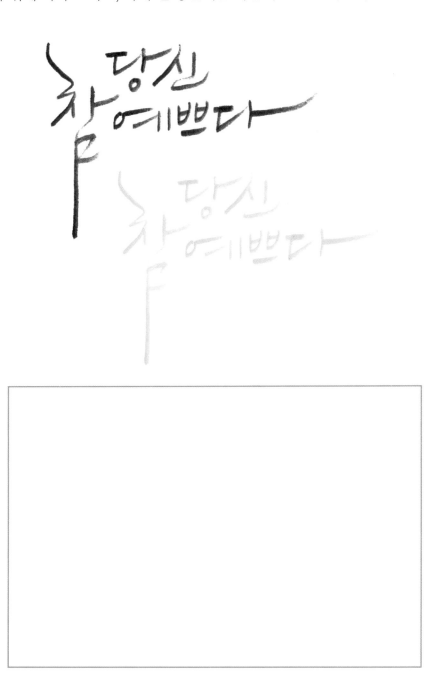

<하늘물고기 물길체>

짧은 문장으로 물길체를 써봅시다.
그림자 위에 따라 쓰시고, 아래 빈 공간에는 다른 구도로도 써보세요.

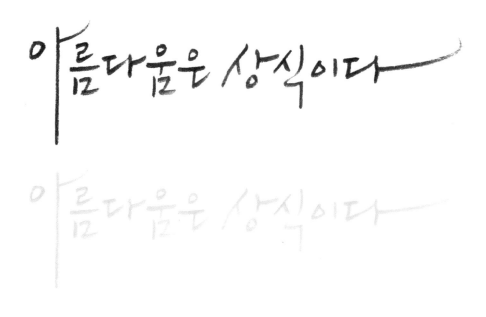

<하늘물고기 물길체>

짧은 문장으로 물길체를 써봅시다.
그림자 위에 따라 쓰시고, 아래 빈 공간에는 다른 구도로도 써보세요.

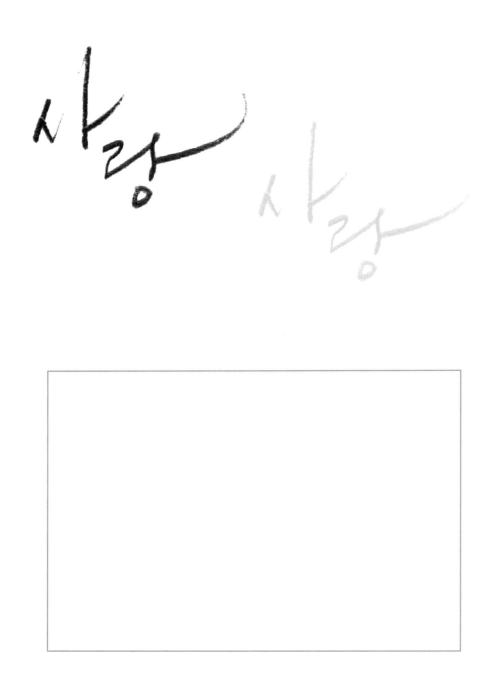

<하늘물고기 물길체>

짧은 문장으로 물길체를 써봅시다.
그림자 위에 따라 쓰시고, 아래 빈 공간에는 다른 구도로도 써보세요.

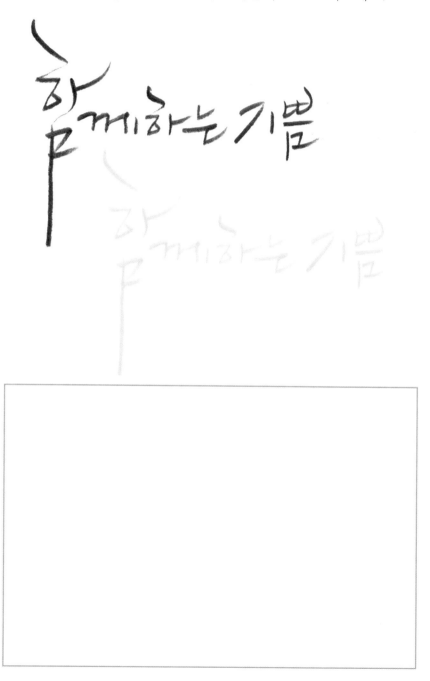

<하늘물고기 물길체>

짧은 문장으로 물길체를 써봅시다.
그림자 위에 따라 쓰시고, 아래 빈 공간에는 다른 구도로도 써보세요.

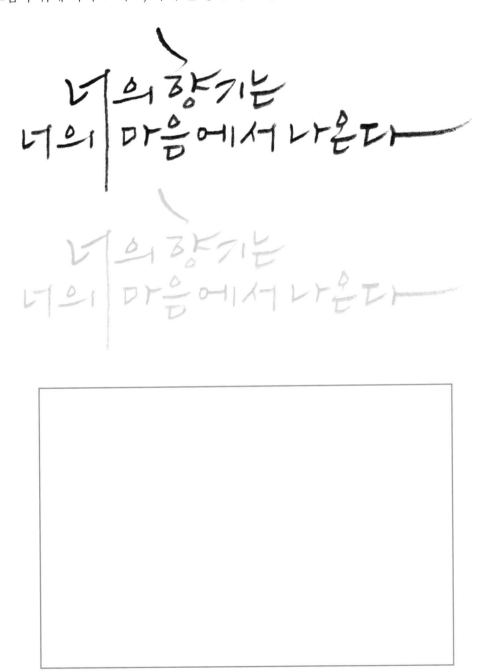

<하늘물고기 물길체>

짧은 문장으로 물길체를 써봅시다.
그림자 위에 따라 쓰시고, 아래 빈 공간에는 다른 구도로도 써보세요.

<하늘물고기 물길체>

지금까지 배운 따뜻체와 물길체를 기억하며 자유로운 캘리그라피 문장을 써봅시다.

글은 정말 손쉽게
감정과 맘을
담을수있습니다

당신의 맘을 담아보아요

<하늘물고기 물길체>

지금까지 배운 따뜻체와 물길체를 기억하며 자유로운 캘리그라피 문장을 써봅시다.

글은 정말 손쉽게
감정과 맘을
담을 수 있습니다

당신의 맘을 담아보아요

<하늘물고기 물길체>

지금까지 배운 따뜻체와 물길체를 기억하며 자유로운 캘리그라피 문장을 써봅시다.

• • • • •

진주목걸이

누군가는 나의 가치를
볼수있을거야
기다리고 인내하자
내가치를 알아볼
그사람을
만날때까지
절대로 돼지에게는 주지마
돼지는 진주목걸이를
어떻게해야할지
모른다

<하늘물고기 물길체>

지금까지 배운 따뜻체와 물길체를 기억하며 자유로운 캘리그라피 문장을 써봅시다.

진주목걸이

누군가는 나의 가치를
볼 수 있을거야
기다리고 인내하자
내 가치를 알아볼
그 사람을
만날 때까지
절대로 돼지에게는 주지마
돼지는 진주목걸이를
어떻게 해야할지
모른다

<하늘물고기 물길체>

지금까지 배운 따뜻체와 물길체를 기억하며 자유로운 캘리그라피 문장을 써봅시다.

글씨를 쓰며
멋있다 소리보다
위로를 받았다
이런 말을
들을 때

더
좋
습
니
다

<하늘물고기 물길체>

지금까지 배운 따뜻체와 물길체를 기억하며 자유로운 캘리그라피 문장을 써봅시다.

글씨를 쓰며
멋있다 소리보다
위로를 받았다
이런 말을
들을 때

더
좋
습
니
다

<하늘물고기 물길체>

지금까지 배운 따뜻체와 물길체를 기억하며 자유로운 캘리그라피 문장을 써봅시다.

지금
내가무엇을 바라보고
있는가 이것은 정말 중요한 일이다
더 중요한 것은 보이는 현상을
얼마나 정확하게
판단할수있는가
이것이야말로
가장중요한
일이다

<하늘물고기 물길체>

지금까지 배운 따뜻체와 물길체를 기억하며 자유로운 캘리그라피 문장을 써봅시다.

지금
내가 무엇을 바라보고
있는가 이것은 정말 중요한 일이다
더 중요한 것은 보이는 현상을
얼마나 정확하게
판단할 수 있는가
이것이야말로
가장 중요한
일이다

<하늘물고기 물길체>

지금까지 배운 따뜻체와 물길체를 기억하며 자유로운 캘리그라피 문장을 써봅시다.

세상의
많은 목표나
일들은
내가 맘속에 선을 긋는 순간
난 그 이상의
어떤 일도 할 수 없다

한
계
가
느
껴
져
소
상
할
날

<하늘물고기 물길체>

지금까지 배운 따뜻체와 물길체를 기억하며 자유로운 캘리그라피 문장을 써봅시다.

세상의
많은 목표나
일들은
내가 맘속에 선을 긋는 순간
난 그 이상의
어떤 일도 할 수 없다

한
계
가
느
껴
져
손
사
랑
날

<하늘물고기 물길체>

지금까지 배운 따뜻체와 물길체를 기억하며 자유로운 캘리그라피 문장을 써봅시다.

나랏말이
중국과 달라
문자와 서로 통하지 아니하므로
어리석은 백성들이
말하고 싶은 것이 있어도
마침내 제 뜻을
잘 표현하지 못하는 사람이 많다
내 이를 딱하게 여기어
새로 스물여덟 자를
만들었으니
사람들로 하여금 쉽게
익히어 날마다
쓰는데 편하게
할 뿐이다

세종대왕

<하늘물고기 물길체>

지금까지 배운 따뜻체와 물길체를 기억하며 자유로운 캘리그라피 문장을 써봅시다.

나랏말이
중국과 달라
문자와 서로 통하지 아니하므로
어리석은 백성들이
말하고 싶은 것이 있어도
마침내 제 뜻을
잘 표현하지 못하는 사람이 많다
내 이를 딱하게 여기어
새로 스물여덟 자를
만들었으니
사람들로 하여금 쉽게
익히어 날마다
쓰는데 편하게
할 뿐이다

세종대왕

Rejoice in the Lord

by skyfish

4장

나만의
손글씨

1. 손글씨와 그림

2. 손글씨와 사진

3. 내 생각과 손글씨

지금까지 배운 하늘물고기 손글씨로
간단한 그림과 사진을 곁들여 손글씨 작품을
완성해 볼까요?
그리고 나의 생각도 손글씨로 적어봅시다.

You are the light of the world

너는
세상의
빛이라

01
손글씨와 그림

예쁜 손글씨와 그림을 함께 그려봅시다.
손글씨를 돋보이게 할 수 있도록
간단하고 쉬운 그림들을
곁들여 보겠습니다.

<손글씨와 그림>

수채화 물감으로 우산과 빗방울을 그려보세요. 빗방울을 그리실 때는 붓의 물기를
조절하면서 점진적인 농담 표현을 해보세요.

<손글씨와 그림>

간단한 삼각형 모양으로 산을 표현해 봅시다.
다양한 색과 비율로 산을 그려보세요.

저 산처럼
든든한 사람이
되고싶다

<손글씨와 그림>

수채화 물감으로 새를 단순화하여 표현해 보겠습니다. 색은 내가 마음에 드는 색으로 골라서 그려보세요. 물감이 마른 뒤에 글씨와 같은 재료인 연필로 구체적인 형태를 몇 가지 그려서 완성해 주세요.

You are my song

나를
미소짓게하는
너는나의노래

<손글씨와 그림>

글씨를 크게 쓰고 빈 공간에 작은 붓으로 간단한 그림을 그려주세요.

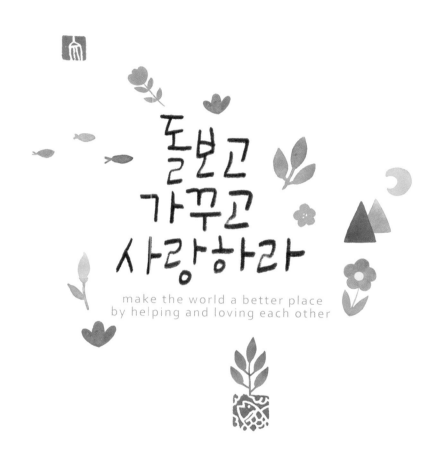

돌보고
가꾸고
사랑하라

make the world a better place
by helping and loving each other

<손글씨와 그림>

수채화 물감으로 하트를 그려보세요. 붓의 물기를 조절하면서 서로 다른 농담의
하트를 표현해 보시고, 다 마른 뒤에 연필로 눈과 입과 손을 그려보세요.

Love is a comforting hug

<손글씨와 그림>

수채화 물감으로 꽃잎 5개의 꽃을 그려보세요. 가운데 꽃 수술은 빈 공간으로 표현해 주시고, 연필로 잎을 그려서 마무리합니다.

<손글씨와 그림>

꽃잎 5개로 꽃을 그려주세요. 가운데를 빈 공간으로 두시고 연필로 눈과 입을
그려보세요.

지금
그모습 그대로
여뻐요

You're beautiful enough

<손글씨와 그림>

간단한 그림으로도 손글씨를 돋보이게 할 수 있습니다. 긴 글씨 위에 작은 꽃봉오리 그림을 포인트 있게 그려보세요.

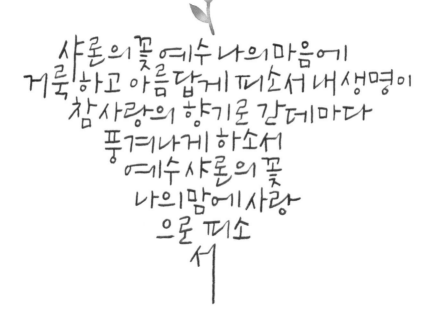

Jesus, Rose of Sharon,
Bloom in radiance and in love with in my heart

샤론의 꽃 예수 나의 마음에
거룩하고 아름답게 피소서 내 생명이
참사랑의 향기로 갈데마다
풍겨나게 하소서
예수 샤론의 꽃
나의 맘에 사랑
으로 피소
서

수채화 물감으로 구름을 그려보세요. 붓의 물기를 조절하면서 서로 다른 농담의 하트를 표현해 보시고, 다 마른 뒤에 연필로 눈과 입과 손을 그려보세요.

감사는
행복의 열쇠

In every thing give thanks

<손글씨와 그림>

수채화 물감으로 다양한 색감의 꽃와 잎을 그려보세요.
색감에서 풍성함이 느껴지도록 최대한 다양한 색깔을 써보세요.

사랑가득한
맘속

Dear friends, let us love one another

<손글씨와 그림>

글귀와 어울리는 이미지를 떠올리며 그림으로 간단하게 표현하는 연습을 꾸준히
해보세요.

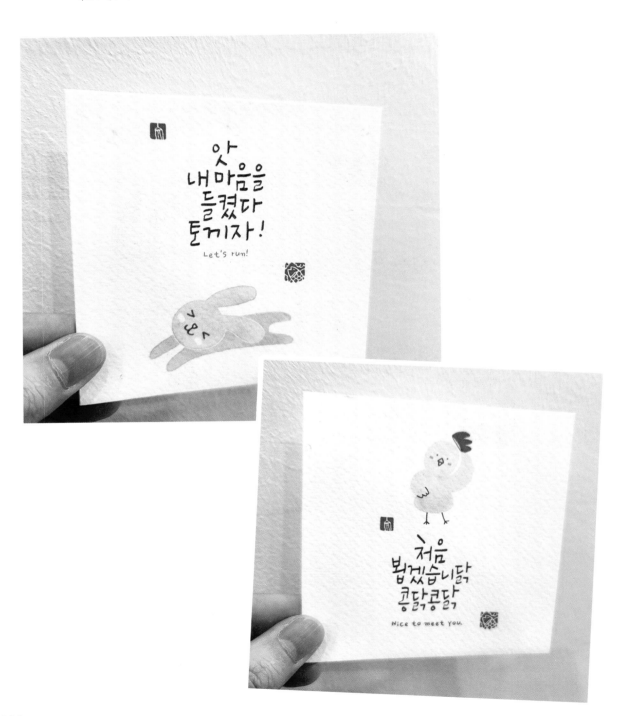

<손글씨와 그림>

글귀와 어울리는 이미지를 떠올리며 그림으로 간단하게 표현하는 연습을 꾸준히
해보세요.

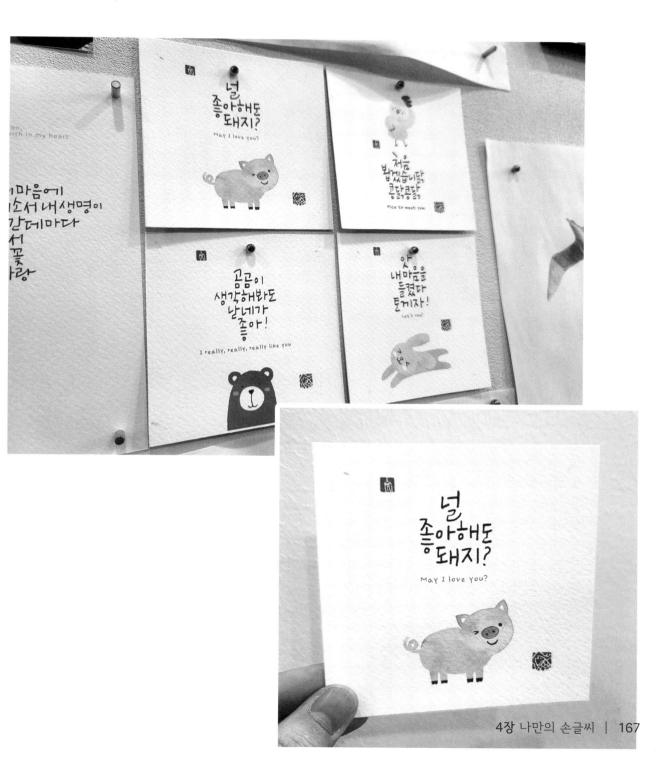

글귀와 어울리는 이미지를 떠올리며 그림으로 간단하게 표현하는 연습을 꾸준히
해보세요.

02

손글씨와 사진

핸드폰 어플을 활용하여
일상 속 나의 사진과 손글씨를 합성하여
감성 넘치는 작품을 만들어 보세요.
나의 일상이 손글씨와 어우러져
특별하게 기억될 것입니다.

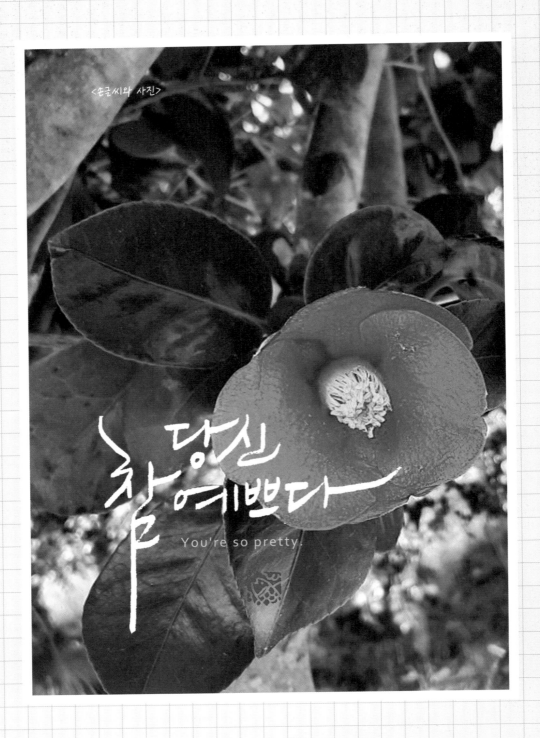

<손글씨와 사진>

당신
참 예쁘다

You're so pretty.

저
빗방울에
네맘도
씻겨지길

Cheer up, my friend!

<손글씨와 사진>

밤하늘
저 달이
참 예쁘네요

You're so pretty

<손글씨가 사진>

Yes, spring is coming!

기운과
끈기는 모든것을
이겨낸다

<손글씨와 사진>

가장
깊은 어두움은
새벽의 가까움을
말한다

Be joyful in hope

calligraphy by skyfish

지금
이곳에서
희망의 꽃을
피우자

<손글씨와 사진>

지금
내가무엇을 바라보고
있는가 이것은 정말 중요한 일이다
더 중요한 것은 보이는 현상을
얼마나 정확하게
판단할수있는가
이것이야말로
가장중요한
일이다

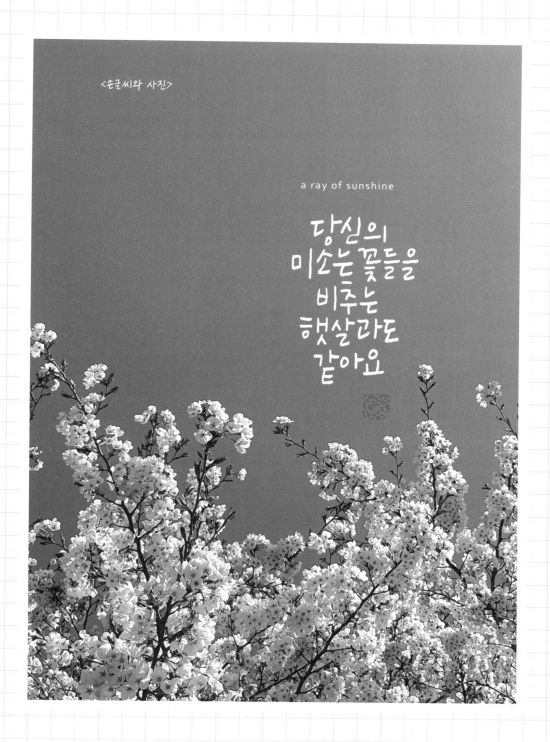

<손글씨와 사진>

a ray of sunshine

당신의
미소는 꽃들을
비추는
햇살 라도
같아요

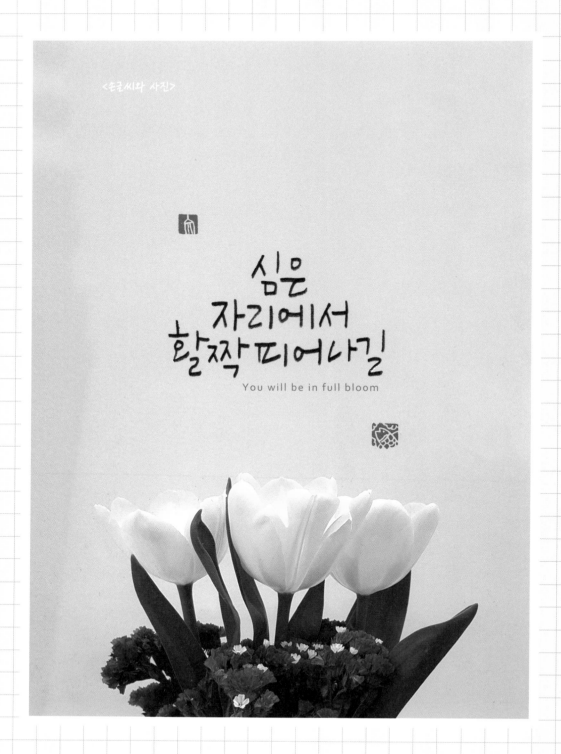

심은
자리에서
활짝피어나길
You will be in full bloom

03
내생각과
손글씨

글은 정제된 마음의 표현,
글씨는 그것을 담는 그릇입니다.
이제 하늘물고기 <손글씨 바이블>의 마지막 단계로,
여러분의 생각을 손글씨로 멋지게
담아보세요.

<내 생각과 손글씨>

나는 어떤 사람인가요? 나를 자유롭게 글로 표현해 봅시다.

<내 생각과 손글씨>

나에게 가장 중요한 가치는 무엇이며, 그 이유는 무엇입니까?

<내 생각과 손글씨>

나만의 좌우명을 만들어 보세요.

<내 생각과 손글씨>

나의 버킷리스트를 작성해 봅시다.

<내 생각과 손글씨>

소중한 사람에게 편지를 써보세요.

<내 생각과 손글씨>

내가 좋아하는 책의 내용이나 노래 가사 등을 자유롭게 적어보세요.

앗
내 마음을
들켰다
토끼자!

Let's run!

처음
봅겠습니닭
콩닭콩닭

Nice to meet you.

널
좋아해도
돼지?

May I love you?

I will always have hope

어둠 속에서
별을 보는 사람

나의 마음과 생각이
너에게 닿길

you're always in my heart

우리의
글들이 의미를 담아
필요한 곳에
희망과 용기를
줄 수 있길

by skyfish

하늘물고기
손글씨 바이블

출판발행 2021년 1월 31일

발행인 박정민

지은이 박선하

펴낸곳 하늘물고기 북앤아트

편집 김성현

디자인 하늘물고기 캘리아트아카데미

전화 010-5541-1424 / 대전 북유성대로 219 106호

이메일 believebig@hanmail.net

유튜브 채널 하늘물고기

출판등록 2021년 1월 8일 (제 2021-000001호)